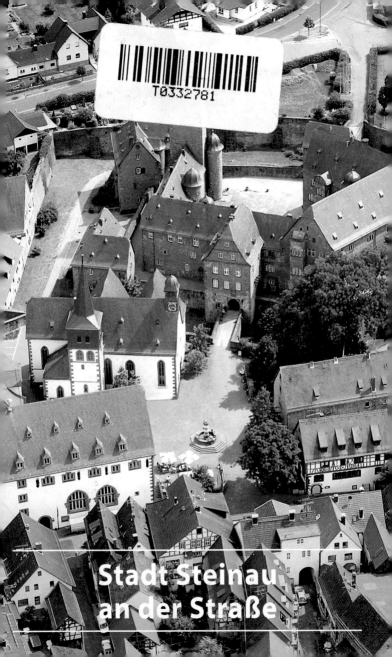

T0332781

Stadt Steinau
an der Straße

Stadt Steinau an der Straße

von Elisabeth Heil

Steinau an der Straße – was für ein eigenwilliger Name, den die Stadt schon seit Jahrhunderten trägt! »Steinau« bedeutet »über Steine fließendes Wasser« und ist kein seltener Ortsname. Aber »die Straße«, die diese Ansiedlung von allen anderen Steinaus abhebt, ist die altehrwürdige Reichs- und Handelsstraße zwischen den Messestädten Frankfurt am Main und Leipzig. Mit ihr kreuzte sich bei Steinau ein weiterer Handelsweg, die Weinstraße, die vom Spessart in den Vogelsberg führte.

Steinau liegt also im oberen hessischen Kinzigtal zwischen den Ausläufern des Spessarts im Süden und des Vogelsbergs im Norden. In karolingischer Zeit kam dieses Gebiet in den Besitz der Reichsabtei Fulda, die es an Lehensleute vergab. Auf einer trockenen Anhöhe über der Kinzig wurde ein befestigter Platz angelegt, von dem aus das Land verwaltet und verteidigt werden konnte. Im 13. Jahrhundert hatten die mächtigen Grafen von Rieneck Steinau als Lehen. Nach der Heirat einer Rienecker Grafentochter mit Ulrich Herrn von Hanau-Münzenberg 1273 wurde dieses Lehen an die Hanauer Herren vergeben. Ulrich I. erlangte bereits 1290 für Steinau Stadt- und Marktrecht. Damit begann Steinaus Aufstieg zu einer wichtigen Nebenresidenz der Herren und späteren Grafen von Hanau-Münzenberg, die jedoch nie ein zusammenhängendes Herrschaftsgebiet zu ihrer Hauptresidenz Hanau aufbauen konnten und daher in Steinau eine starke Burg zur Verteidigung, zum standesgemäßen Aufenthalt und als Verwaltungszentrum brauchten. Die bestehende Burg wurde ausgebaut und die Stadt um 1310 mit einer Mauer umgeben. Ein Jahrhundert später gab es östlich und westlich der »Oberstadt« bereits zwei Vorstädte mit eigenen Wehrmauern. Im 16. Jahrhundert wurden die Burg in ein Renaissance-Schloss umgewandelt und die wichtigsten öffentlichen und privaten Gebäude erneuert.

In der Reformationszeit schlossen sich die Grafen von Hanau-Münzenberg zunächst der Lehre Luthers an, wechselten aber um 1595 zum Calvinismus. 1642 erlosch ihre Linie. Das Erbe konnten die lutherischen Grafen von Hanau-Lichtenberg aber nur mit Hilfe der streng reformierten Landgrafen von Hessen-Kassel antreten, denen die Grafschaft nach dem Tod des letzten Hanauer

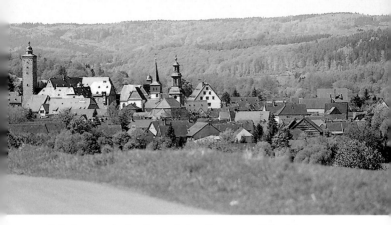

▲ *Steinau an der Straße – zwischen Spessart und Vogelsberg*

Grafen 1736 zufiel. 1791–96 war Philipp Wilhelm Grimm Amtmann in Steinau. Seine Kinder, insbesondere die später als Märchensammler und Wissenschaftler berühmt gewordenen Söhne Jacob und Wilhelm, verlebten hier glückliche Kinderjahre, woran an mehreren Orten in der Stadt erinnert wird. In Napoleonischer Zeit wurde Steinau Teil des Großherzogtums Frankfurt, ehe es 1813 an das Kurfürstentum Hessen-Kassel zurückfiel. Dieses aber wurde 1866 von Preußen annektiert. Im 19. Jahrhundert verloren Stadt und Schloss ihre Bedeutung als Nebenresidenz. Zudem verringerte die 1868 eröffnete Eisenbahnlinie Hanau–Bebra den einträglichen Handelsverkehr durch die Stadt.

Über die Fernhandelsstraße kamen aber nicht nur reiche Kaufleute und gern gesehene Gäste. Zu allen Zeiten zogen Soldaten aus den verschiedenen Kriegsländern – geordnet oder marodierend – durch das Kinzigtal. Einquartierungen, Brandschatzungen, Plünderungen, Seuchen waren die Folge und brachten auch den Steinauern Not und Elend. Aber Steinau erlitt nie eine schwere Belagerung, eine große Schlacht oder einen alles verheerenden Stadtbrand.

Deswegen blieb das Stadtbild des 16. Jahrhunderts weitgehend mit allem erhalten, was für eine kleine Residenzstadt damals wichtig war: u.a. Schloss, Kirche, Rathaus, Amtshaus, Renterei, Stadtmauern. Erleben Sie nun diese Residenzstadt des 16. Jahrhunderts bei einem Stadtrundgang!

Das Schloss

Das Renaissance-Schloss liegt im Süden der Oberstadt und geht auf eine mit telalterliche Burg zurück, die zwischen 1525 und 1560 zu einer modernen Nebenresidenz der Grafen von Hanau umgestaltet wurde und eine zeitgemäße Wehranlage erhielt. Die Pläne lieferte vermutlich Reinhard von Solms, ein Verwandter der Bauherren, kaiserlicher Feldmarschall und im Festungsbau bewandert. Als Steinmetz ist Meister Asmus bekannt. Bauakten fehlen weitgehend, sodass vor allem Jahreszahlen über den Eingängen Auskunft über den Baufortschritt geben. Im 19. Jahrhundert verlor das Schloss seine Residenzaufgaben, büßte das gesamte Mobiliar ein und hatte zerstörende Eingriffe hinzunehmen. Schließlich wurde es Sitz der Forstverwaltung, bis 1957 die Verwaltung der Staatlichen Schlösser und Gärten Hessen das Schloss übernahm, für seine Wiederherstellung sorgte und ein Schlossmuseum einrichtete.

Reste der **Burg** sind am Schloss ablesbar, weil der alte Wehrmauerring als Außenmauer der Schlossflügel erhalten blieb. Im Nordtrakt sieht man das spitzbogige Tor mit Fallgitterschlitz, im Westflügel Schießscharten und am südlichen Küchenbau Reste eines hohen Torturmes, der den Feldzugang in die Burg sicherte. Die anschließende, nach 1850 abgebrochene Südmauer stand im Verband mit dem erhaltenen **Bergfried**. Zum einen war er in Kriegszeiten ein Rückzugsort, weshalb sein Eingang in 7 m Höhe nur über eine leicht abschlagbare Holztreppe zu erreichen war (Treppenturm erst 1571 angefügt), zum anderen bot er den besten Blick über Stadt und Land. Im 16. Jahrhundert erhöhte man den Turm um zwei Geschosse, die Türmerstube aus Fachwerk mit offenem Umgang (jetzt eingehaust) und den hölzernen Aussichtspavillon.

Das **Äußere** des Renaissance-Schlosses war einst hell verputzt und stellenweise farbig bemalt. Heute ist das Bruchsteinmauerwerk sichtbar. Der Burgumbau begann im Westen mit dem langen Saalbau, der zugehörige Wendeltreppenturm im Hof ist 1528 datiert. An der Giebelfront zur Stadt beeindruckt ein Erker mit Blendmaßwerksockel; ein Kranz aus kleinen, mit Fächern verzierten Rundgiebeln schließt ihn ab. Der Typus der Vorhangbogenfenster wurde kursächsischen Schlössern entlehnt. Mit Gewändestäben geschmückt und als variierende Dreiergruppen erscheinen diese am Erker, mit einfachen Abfasungen und als Doppelfenster am übrigen Bau. Diese Formen finden

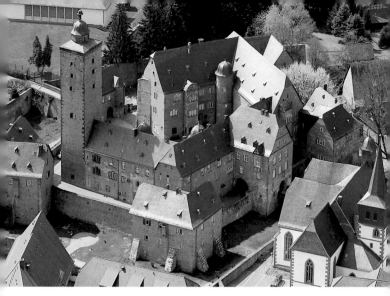

▲ *Schloss Steinau von Nordosten*

sich auch am 1542–46 errichteten Küchenbau. Den Erker zum Hof bekrönt ein einzigartiger Rundgiebel mit Maßwerk, Fächer und Kugeln. Eine Wappentafel neben dem Erker ist 1479 datiert, das Rundbogentor mit der Abkürzung »ihs« (= Jesus) führte vielleicht vor 1542 in eine Kapelle. Nord- und Ostflügel folgten 1550–53. Fachwerk ersetzte später eine Steinwand zum Hof. Im 17. Jahrhundert wurde das Nordtorhaus erhöht und durch eine Überbauung des Zwingers an den Nordflügel angebunden.

Innen zu besichtigen sind – neben dem Bergfried mit sehenswerter Türmerstube – Schlossräume im Küchenbau, im Saalbau und im Nordflügel. Die gewölbte **Küche** zeigt einen großen Herd mit Funkenschirm (rekonstruiert) und eine Fülle alter Küchengeräte. Von hier wurde direkt in die beiden zweischiffigen **Hofstuben** im Saalbau aufgetragen. Die südliche mit Kreuzrippengewölbe diente wohl als Speisesaal des einfacheren Gefolges, in der nördlichen mit reichem Rippennetz stand die Herrentafel. Neue Tische und Bänke, aber auch Renaissance-Truhen und -Bildnisse erinnern an die Einrichtung zur Erbauungszeit. Zunächst rot bemalte Rippen, Rundstützen und Fenster wur-

den 1553 grau, das Sterngewölbe im Erker sogar marmorartig gefasst. Die Scheinarchitektur um Vorhangbogenfenster und Bogentor ahmt Formen der italienischen Renaissance nach. Das **Wohngeschoss** darüber erreicht man heute über den Aufgang im Nordflügel und einen schmalen Verbindungsraum mit Schlossmodell und -grundrissen. Im 19. Jahrhundert wurden alle Trennwände aus Fachwerk entfernt. Die nach 1957 eingefügten Stützen, Wände und Türen deuten nur vage die Raumfolge um 1550 an. U. a. gibt die Ausmalung Hinweise auf die ursprüngliche Einteilung in zwei Appartements mit je einer Stube und einer Schlafkammer, wozu ein Abtritt gehörte. Neuartig war die Erschließung aller Räume über einen langen Flur. Der jetzt größte Raum vereint Stube und Kammer sowie einen Teil des Ganges. Die Wandmalereien entstanden 1552 unter dem Eindruck der italienischen Renaissance. Pilaster und Gesimse, Arabesken und Medaillons schmücken die Fensternischen. Die Szenen im Erker erinnerten den Grafen, dass er seine Herrschaft von Gott empfing (links), und mahnten zu gottesfürchtigem Leben (rechts, Zitat aus Ps. 2). Ausgestellt sind Marionetten aus dem Fundus des nahen Theaters, die auf kleinen Bühnen Grimms Märchen inszenieren, ferner tschechische und asiatische Puppen. Beachtung verdienen die Tapisserien mit Perseus' Dankopfer (A. Baert, Amsterdam, um 1720) und einer Landschaft (Lille, um 1700). Das südliche Appartement statten barocke Möbel und Tapisserien aus der im Zweiten Weltkrieg beschädigten Löwenburg (Kassel-Wilhelmshöhe) aus: u. a. kostbare Kabinettschränke aus englischen und asiatischen Lacktafeln und eine farbenprächtige Teppichserie mit Szenen aus dem Leben Cleopatras (E. Leyniers, Brüssel, um 1660). Der Festsaal im obersten Geschoss wartet noch auf seine Sanierung. Die Räume, die im 17. Jahrhundert über Nordtorhaus und Zwingergang entstanden, haben die breiten Bodendielen und stuckierten Decken bewahrt. Hier wird an die Brüder Grimm erinnert, u. a. mit persönlichen Gegenständen aus ihrem Nachlass. Geschützt durch die Zwingerüberbauung blieb ein Teil der Fassadenmalerei der Renaissance erhalten: Zwei große Landsknechte und Löwen bewachen das Wappen der Grafen von Hanau-Münzenberg.

Vor den Schlossflügeln wurde etwa 1540–60 an der neuen **Wehranlage** gearbeitet. Ein Zwingergang mit Mauer und Schießscharten sowie der 25 m breite und 5 m tiefe Schlossgraben umgeben das Kernschloss. Am Zwinger entstanden im Norden und im Süden ungefähr gleich große Torhäuser mit

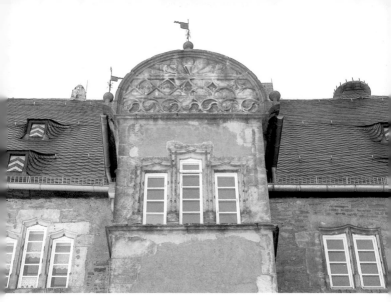

▲ *Schloss Steinau, Küchenbau*

Zugbrücken, ferner vier Winkelbauten, deren Untergeschosse zum Schloss-
graben als Kasematten ausgebildet wurden. Der nordwestliche Winkelbau,
der im 18. Jahrhundert als Kanzlei diente, ist mit dem Saalbau über eine
jüngst rekonstruierte Brücke verbunden und war innen einst prächtig ausge-
malt (Reste erhalten). Arrestzellen im nordöstlichen Winkelbau wurden bis
1965 benutzt. Weil im Schlossgraben früher Wild als Küchenvorrat gehalten
wurde, wird er auch Hirschgraben genannt.

Im Osten schließt sich an die Wehranlage der **Viehhof**, der große Wirt-
schaftshof des Schlosses (jetzt Seniorenzentrum), an. Nordwestlich steht der
Marstall (1558), der zusammen mit einem nicht mehr vorhandenen Wacht-
haus und einer Mauer eine Art Vorburg bildete. Seit 1955 spielt hier das
Marionettentheater »Die Holzköppe«. Unterhalb des Marstalls gefällt das
1589 erneuerte **Burgmannenhaus** durch gekuppelte Segmentbogenfens-
ter und schmuckes Fachwerk (genaste Andreaskreuze, durchkreuzte Raute
und Kreis). Die Burgmannen hatten Burg bzw. Schloss und Herrschaft zu
schützen.

Die Oberstadt

Vor dem stadtseitigen Schlosszugang bilden die Katharinenkirche, das Rathaus und der Marktplatz (»Kumpen«) das bürgerliche Zentrum der Oberstadt

Die Geschichte der **Katharinenkirche** ist weit älter als die erste Erwähnung der Kirche 1273 und des Patroziniums 1414. Ausgrabungen im Kirchenschiff (1977/78) wiesen einen ersten Kirchenbau in karolingischer Zeit nach, der mehrmals erneuert und vergrößert wurde. Bis 1511 erhielt die Kirche ihr heutiges Erscheinungsbild als spätgotische, unsymmetrische Hallenkirche: Sakristei und Rechteckchor sind bauinschriftlich 1481 datiert. Dreißig Jahre später erhöhte man den Saalraum, öffnete ihn mit einer Arkadenreihe mit Achteckstützen nach Süden und baute hier ein Seitenschiff an, außen von zwei querliegenden Satteldächern gedeckt (Strebepfeiler 1511 datiert). Jetzt erhielt die Kirche hohe, schlanke Fenster, die oben das schlichte und doch elegant wirkende Maßwerk der Spätgotik ziert. Die westliche Giebelfront gipfelt in einem Uhrturm (um 1555). Ein zunächst niedriger Nordturm nahm 1477 die älteste Glocke »Katharina« auf, 1539 bekam er sein drittes Geschoss mit Maßwerkfenstern (Meister Asmus), 1704 wurde er nochmals aufgestockt. Unten waren die am Markt gültigen Längenmaße eingelassen. Seit August 2005 sind hier wieder die kürzere Hanauer und die längere Fuldaer Elle zu sehen.

Im Inneren gab es einst fünf Altäre, die ebenso wie ein großes Kruzifix beim Bildersturm 1595 aus der nun streng reformierten Kirche entfernt wurden. Vergraben und dadurch gerettet wurde das Heilige Grab, das heute an der Ostwand des Seitenschiffs zu sehen ist. Maria und Johannes (Kopf ergänzt) beweinen den toten, in einer Tumba liegenden Christus, während zwei Frauen mit Salbgefäßen (eine dritte Frau ist vermutlich verloren) schon zum Geschehen am Ostermorgen gehören. Drei schlafende Wächter in mittelalterlichen Rüstungen und eine kleine, vornehm gewandete Stifterfigur sind im Relief auf der Tumbawand zu sehen. An Heiligen Gräbern wurden den Gläubigen sowohl Tod als auch Auferstehung Christi vor Augen geführt. Die Vertiefung in Christi Brust nahm vielleicht eine Kreuzreliquie auf, oder es wurde hierin am Karfreitag die Hostie symbolisch bestattet. Das Heilige Grab ist zwar kein Meisterwerk des 15. Jahrhunderts, doch eine anrührende Arbeit. Eine Bemalung hat sicher einst seine Wirkung erhöht.

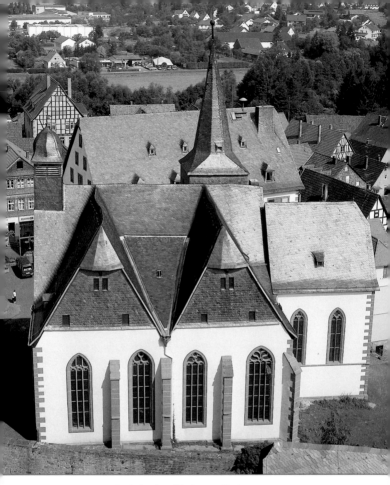

▲ *Katharinenkirche von Süden*

Der Zeit um 1500 entstammt auch der Kanzelkorpus mit durchbrochener Maßwerkbrüstung, der wohl in der Reformationszeit von einer Arkadenstütze an den Altarraum versetzt wurde. Von den spätgotischen Wandmalereien konnten einige Reste freigelegt werden. Eine Orgel mit barockem Prospekt

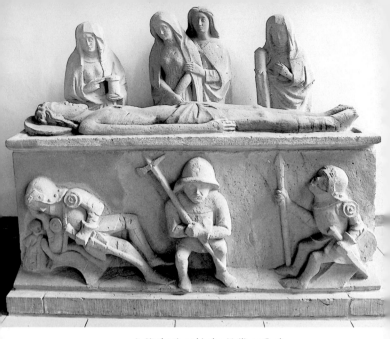

▲ *Katharinenkirche, Heiliges Grab*

steht heute im Chor. Dort öffnet sich eine Tür mit schönem spätgotischem Beschlagwerk (um 1481) zur Sakristei, die Netzrippengewölbe und Kragsteine mit feinem Laubwerk schmücken. Bis 1750 durften in der Kirche Pfarrer und verdiente Persönlichkeiten bestattet werden. Auch Vorfahren der Brüder Grimm waren hier beigesetzt, u. a. die Großmutter. Aufgestellt ist der Grabstein des Großvaters Pfarrer Friedrich Grimm (1777 auf dem Friedhof beerdigt).

Zwischen Kirche und Rathaus steht das ehemalige **Schulhaus** (heute Stadtverwaltung), ein stattlicher, verschindelter Fachwerkbau mit Zwerchhaus aus dem 19. Jahrhundert. Schon seit dem 16. Jahrhundert gibt es an dieser Stelle ein Schulgebäude, was augenfällig macht, wie sehr der Unterricht früher von Kirche und Religion bestimmt war. Hierher gingen die Kinder der reformierten Gemeinde, so auch gegen 1800 die Brüder Grimm zum berüchtigt strengen Lehrer Zinckhan.

Unweit der Katharinenkirche gab es im Mittelalter ein kirchliches Spital und natürlich ein Pfarrhaus. Um 1680 aber richtete die reformierte Gemeinde ein neues **Pfarrhaus** östlich des Rathauses her (Brüder-Grimm-Str. 45). Hier wohnte 1730–77 Pfarrer Friedrich Grimm. Bis heute hat sich der schmuckvolle Fachwerkgiebel erhalten: mit »Hessischen Männern«, geschweiften und gebogenen Fußstreben, genasten Andreaskreuzen und durchkreuzten Rauten.

Direkt an der alten Handelsstraße (Brüder-Grimm-Straße) steht das **Rathaus**. Als das Gebäude 1434 erstmals erwähnt wird, heißt es bezeichnenderweise »Kaufhaus«. 1290 war Steinau das Recht eines Wochenmarktes zugesprochen worden, später kamen vier Jahrmärkte hinzu. Das Marktgeschehen fand nicht nur vor dem Rathaus, sondern auch in der weiten Erdgeschosshalle statt, wo eine große Balkenwaage hing. Im oberen Geschoss lagen die Amtsräume der beiden Bürgermeister, Ratsherren und Schöffen, die früher – unter der Aufsicht der Hanauer Grafen und ihrer Amtmänner – die städtischen Belange entschieden. Zudem gab es im Rathaus eine Schankstube sowie Folterkammer und Gefängniszellen. Schon der erste Fachwerkbau war auf einem riesigen gewölbten Keller errichtet worden. 1552 riss man

das Fachwerk ein und erstellte bis 1561 das steinerne, verputzte Rathaus mit großer Markthalle, wie es heute noch zu sehen ist. Mächtige Holzstützen, die in Anlehnung an Säulen mit einem Podest und einem Kopfstück gearbeitet sind, teilen die Markthalle in zwei Schiffe. Die hohen Spitzbogenöffnungen im Erdgeschoss waren früher offen und unverglast. Dies änderte sich im 19. Jahrhundert, als man im Rathaus oben Schulräume und unten eine Turnhalle unterbrachte. Heute nutzt wieder die Stadtverwaltung das Gebäude. Das Obergeschoss gliedert eine schöne Reihe von Dreier- oder Doppelfenstern im Wechsel mit Figurennischen. Die Dreierfenster spielen auf die Erkerfenster des Schlosses an, verwenden aber die modernere Segmentbogenöffnung, die um 1560 in Steinau häufiger vorkommt (z. B. Amtshaus). In den Nischen standen anfangs bemalte Tonfiguren, die schon lange verloren sind. Seit 1977 zeigen hier acht Bronzefiguren (Bildhauer Klaus Henning, Altensteig) ehemals typische Berufe: an der Giebelfront v.r.n.l. Wagner, Maurer, Bäuerin, Zimmermann; an der Straßenseite v.r.n.l. Mutter mit Kind, Töpfer, Lehrer und Gastwirt.

Der Platz vor dem Rathaus heißt **Kumpen**, was laut Grimms Wörterbuch einen steinernen Brunnentrog bezeichnet. Zwar ist kein alter Trog erhalten, aber seit dem Brüder-Grimm-Jahr 1985 steht hier der **Märchenbrunnen** (Bildhauer W. Finger-Rokitnitz, Würzburg). Auf und in einem roten Sandsteinbecken sitzen Figuren aus den Märchen »Froschkönig« (Prinzessin, Frosch), »Meisterdieb« (Krebs) und »Die zwei Brüder« (wasserspeiender Drache). Die Reliefs der drei Kalksteintrommeln in der Beckenmitte zeigen Szenen aus »Der große Butt«, »Fischer und seine Frau«, »Gevatter Tod«, »Goldkinder«, »Hänsel und Gretel«, »Rumpelstilzchen«, »Rotkäppchen«, »Frau Holle«, »Sterntaler«, »Dornröschen« und »Rapunzel«. Oben erhebt sich »Der Vogel Greif« vom roten Sandsteinfelsen mit Märchenschloss.

Vom Kumpen steigt das Gelände zum Schloss hin an. Zugleich ist erkennbar, dass am Kumpen die alte Fernhandelsstraße (Brüder-Grimm-Straße) ihren höchsten Punkt in der Stadt erreicht und nach Osten wie nach Westen abfällt.

Dem Kumpen gegenüber, auf der anderen Seite der Brüder-Grimm-Straße, stehen zwei große Gebäude, einst zwei der vielen **Gasthäuser**, die sich an der Straße durch die Oberstadt aneinander reihten und die deutlich machen, wie sehr Steinaus Entwicklung von Kaufleuten und anderen Reisenden abhing.

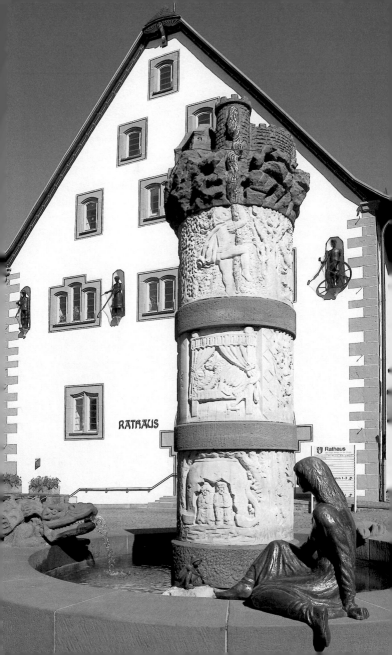

RATHAUS

Nicht nur sie mussten versorgt werden, sondern auch ihre Reit- und Zugtiere, für die viele Gastwirte Stallungen bereithielten. Das ehemalige, schon im 16. Jahrhundert erwähnte Gasthaus »Zum weißen Schwan« (hinter dem Verkehrsbüro), gibt den Durchgang in die »Schwanenhalle«, seinen großen Hofraum, frei. Scheunen und Ställe sind heute durch Wohnbauten ersetzt. Nebenan folgte das Gasthaus »Zur Krone« (Brüder-Grimm-Str. 68), das 1856 erneuert wurde und gleichfalls über einen großen Hofraum verfügte. Nur wenige Schritte weiter stehen das Fachwerkhaus der alten Ratsschänke (Nr. 56, 1662 datiert) und das ehemalige kleine Gasthaus »Zum Engel« (Nr. 54, um 1800). Das Gasthaus »Weißes Ross« (Nr. 48) gibt es schon seit 1711. Hier stieg 1850 Ludwig Emil Grimm ab, als er Steinau besuchte, und er skizzierte im »Reisetagebuch in Bildern« Ankunft, Gaststube mit Mittagsmahl und Abreise.

▲ *Ludwig Emil Grimm, Abreise vom Gasthaus »Weißes Ross«*
(aus: Reisetagebuch in Bildern, 1850; Brüder Grimm-Museum,
Kassel, Graph. Slg., Handzeichnungen 753)

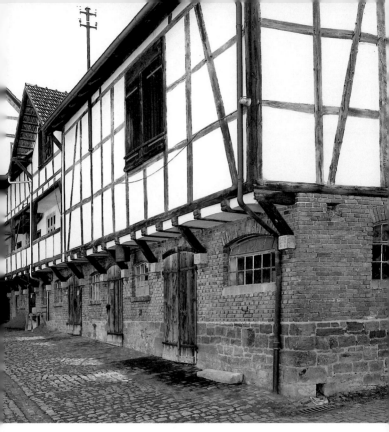

▲ *Gasthaus »Weißes Ross«, Pferdeställe*

Von der Neugasse erreicht man den Hofraum, der immer noch die langen Stallreihen vorzeigt. Gleichfalls in der Neugasse wurde 1839 im ehemaligen Försterhaus unmittelbar an der Stadtmauer eine Gaststätte (jetzt Denhard) eingerichtet. Das einst bedeutende Gasthaus »Zum goldenen Ochsen«, gleich hinter dem östlichen Stadttor der Oberstadt gelegen (Brüder-Grimm-Str. 21), ist am Kellerzugang 1587 datiert. Es war so groß, dass der Wirt bei Anwesenheit der Herrschaft 25 Pferde kostenfrei unterstellen musste. Das Nachbar-

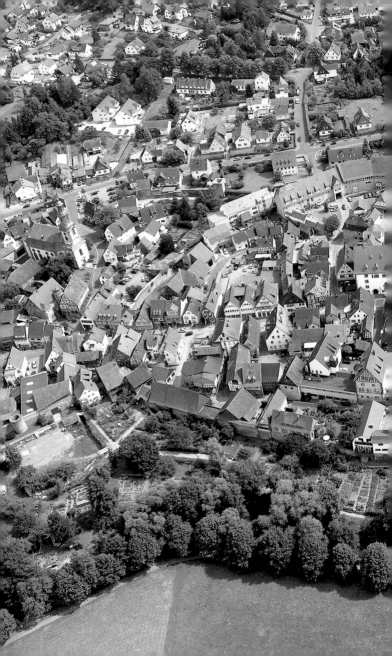

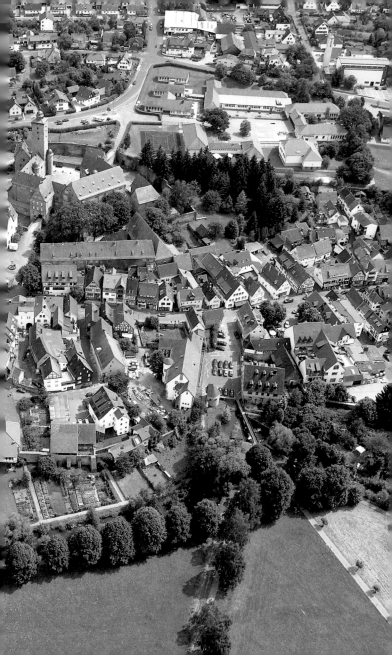

anwesen (Nr. 23) gilt als ehemaliges Gasthaus »Zum fröhlichen Mann«. Bemerkenswert ist die rustizierte Toreinfahrt mit skurrilem Gesicht als Scheitelstein (datiert 1685). Mit der Eröffnung der Eisenbahnstrecke 1868 nahm die Zahl der Übernachtungen rapide ab, und viele Gasthäuser mussten schließen.

Die Brüder-Grimm-Straße, die die Oberstadt und die Vorstädte durchzieht, kann schöne **Bürgerhäuser** vorzeigen. Im 18. und 19. Jahrhundert hatte man oft Fachwerke verputzt, um sie vermeintlich brandsicher zu machen. Im letzten Jahrhundert ersetzte man den Putz durch schmucke Schindelschirme oder legte das alte Fachwerk frei. Meist springt das obere Geschoss auf den vorstehenden Köpfen der Deckenbalken etwas vor. Diese Vorsprünge boten sich ebenso wie die Eckständer für Verzierungen an. Mitunter sind Eck- und Bundständer als »Hessische Männer« mit Kopfband und langen, oft gebogenen Streben ausgebildet. Häufig füllen genaste Andreaskreuze, durchkreuzte Kreise oder Rauten die Brüstungsfelder der Giebelgeschosse. Besonders hervorzuheben sind die Häuser Brüder-Grimm-Str. 16–18, 21, 23, 42, 51, 77 (datiert 1706), 81 und 100. Das vielleicht älteste Fachwerkhaus (1520), Nr. 31, beherbergt ein kleines **Privatmuseum** für alte Haushaltsgegenstände und landwirtschaftliche Geräte. Ein einfaches Fachwerk (Nr. 38) wurde 1990 mit Märchentafeln des Steinauers G. Zoun verkleidet. – Typisch für Steinauer Häuser sind die Kellerabgänge von der Straßenseite. Zu jedem Haus gab es an der Rückseite einen Hofraum mit Stall und Scheune, doch nicht immer einen gesonderten Hofzugang, sodass man einst alles, auch Vieh und Unrat, durch den Hausflur bringen musste.

Eines der schönsten und interessantesten Anwesen ist der ehemalige **Amtshof** an der westlichen Stadtmauer (Brüder-Grimm-Str. 80), in dem das »**Brüder Grimm-Haus**« (Amtshaus) und ab 2006 auch das »**Museum Steinau ... das Museum an der Straße**« (Amtshofscheune) zu besichtigen sind. 1562 errichtete hier der hanauische Wirtschaftsverwalter und zeitweilige Amtmann Peter Isenberger ein prachtvolles Privathaus mit Garten und Nebengebäuden. Die Hanauer Grafen erwarben um 1600 das Anwesen und machten es zum Wohn- und Amtssitz ihres Amtmannes. Das Wohnhaus steht in der Flucht der Stadtmauer. Besonders schön gestaltet ist die Hoffront. Sie zeigt edle Segmentbogenfenster, die um 1560 in Steinau »Mode« wurden, und Schmuckfachwerk mit genasten Andreaskreuzen und 21 Balkenkonsolen, die u. a. mit Rosetten, Köpfen und Fabelwesen skulpiert sind. Akanthus

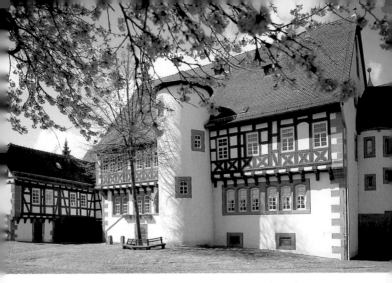

▲ *Ehem. Amtshaus, jetzt Brüder Grimm-Haus, Hofansicht*

verziert die Steinkonsolen an den Hauskanten. Eine Freitreppe führt ins erste Geschoss, ein Wendeltreppenturm ins oberste Geschoss. Zur Straße zu trägt ein Konsolmännchen den Krüppelwalm des hohen Daches. 1791–96 verwaltete von hier aus der Amtmann Philipp Wilhelm Grimm das Amt Steinau. Damals wie heute stand eine Linde im Hof. Die Familie bewohnte das erste Geschoss, darüber lagen Dienstzimmer und Gerichtssaal. Das Hausinnere, in dem bis 1975 das Amtsgericht und danach die Stadtverwaltung untergebracht waren, hat zahlreiche Veränderungen erfahren. 1998 richteten die Stadt Steinau und die Brüder Grimm-Gesellschaft e.V. gemeinsam das Brüder Grimm-Haus ein. Hier werden der Alltag der Familie Grimm, die frühen Jahre ihrer Kinder in Hanau und Steinau sowie die reichen späteren Forschungserträge der berühmten Brüder Jacob und Wilhelm anschaulich vorgestellt. Insbesondere Ludwig Emils Zeichnungen erzählen beredt vom damaligen Leben. Das Obergeschoss birgt eine umfangreiche Märchensammlung.

Das neue Museum in der großen Amtshofscheune wird sich multimedial der Geschichte der Fernhandelsstraße von Frankfurt nach Leipzig und des Reisens widmen. Die Strapazen früherer Reisender lassen Pflastersteine mit

tiefen Fahrrinnen erahnen, in einer Kutsche aus der Steinauer Wagenfabrik Romeiser sollen sie sogar spürbar werden. Thematisiert wird die Bedeutung dieser Straße für Steinaus Entwicklung (u.a. mit Exponaten der vielen Gasthäuser und einer Bildergalerie berühmter Reisender), aber auch das ehemals in Steinau und Umgebung florierende Töpferhandwerk. Ein besonderes Schaustück ist die lange Tennenleiter, auf der die Grimm-Kinder einst zum Heuboden hochstiegen.

Um den Amtshof herum finden sich weitere wichtige Gebäude. Innerhalb der Oberstadt ist dies die **Hoelinsche Kemenate**, Sitz der Edelfamilie Hoelin,

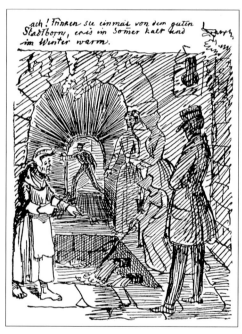

▲ *Ludwig Emil Grimm, Am Stadtborn*
(aus: Reisetagebuch in Bildern, 1850;
Brüder Grimm-Museum, Kassel,
Graph. Slg., Handzeichnungen 753)

vom beheizbaren Wohnhaus haben sich Reste in dem jetzigen Wirtschaftsgebäude erhalten. Nachdem die lutherische Kirchengemeinde im 17. Jahrhundert angewachsen war, durfte sie sich um 1736 auf dem Hof ein **lutherisches Schul- und Lehrerhaus** erbauen (jetzt privates Wohnhaus, Stadtborngasse 6). Eine verwinkelte Gasse führt zu einem kleinen Durchlass in der Stadtmauer, den das Wasser des **Stadtborns** durchfließt. Die Idylle am Brunnen (1836 neu gefasst) hat Ludwig Emil Grimm 1850 skizziert. Dem Hoelinschen Hof schräg gegenüber liegt die ehemalige **Renterei** (Brüder-Grimm-Str. 62). Die Baugeschichte ist unklar, doch weisen der halbrunde Treppenturm ins 16. Jahrhundert, die Buckelquader in noch frühere Zeit. Wohl seit dem 17. Jahrhundert wohnte und amtierte hier der Rentmeister, der Besitz und Einkünfte der Herrschaft verwaltete. Von den Zehntscheunen hat sich eine große östlich der Renterei erhalten (Einfahrt von der Neugasse).

Die westliche Vorstadt

Hinter dem Amtshof, außerhalb der Oberstadt, finden sich zwei weitere beachtenswerte Anwesen. Unmittelbar vor dem Stadttor gründete Amtmann Friedrich von Hutten 1384 das **Huttensche Spital**. Im 16. Jahrhundert wurde es durch ein Wohnhaus (Brüder-Grimm-Str. 84) ersetzt. Ein mit Gewändestäben verziertes Tor führt ins massive Untergeschoss, »Hessischer Mann« und Andreaskreuze schmücken das vorkragende Fachwerkgeschoss. Nach dem Tod des Amtmanns Grimm zog seine Witwe mit den Kindern zunächst hier in eine kleine Mietwohnung ein. Unten an der Kinzig steht die große **Herrenmühle**, deren Name darauf verweist, dass sie einst im Besitz der Grafen von Hanau war. Auch sie hat ein steinsichtiges Untergeschoss. Das obere Stockwerk ist seit einiger Zeit verschindelt. Aus der Mahlmühle wurde um 1886 eine Diamantschleiferei, später eine Schmiede.

Die Wehranlage der Stadt

An der Engstelle der Brüder-Grimm-Straße am Amtshof hat sich eine Mauer mit Schießscharte und Nische erhalten, die zum Stadttor zwischen Ober- und westlicher Vorstadt gehörte. Hier beginnt am besten ein Spaziergang entlang der **Stadtmauer**. Am Zwinger vor der Rückfront des Amtshofes führt

der Weg hinab zum Nachbau des **Schnappkorbes**, in dem Diebe und Betrüger zur Strafe in die Kinzig eingetaucht wurden, und dann ostwärts an Gärten vorbei zum oben erwähnten Stadtborn-Durchlass und bis in die Zwingeranlage der östlichen Vorstadt. Die östliche Stadtmauer ist von innen über die Meistergasse zu erreichen, während sich im Süden ein Spazierweg bis zum Viehhof hinzieht. Einst erstreckten sich vor diesem Mauerabschnitt herrschaftliche Gärten. In der westlichen Vorstadt gelangt man über den Fuchsberg an die Stadtmauer und zum »Hexenturm«.

Um 1310 berichten Quellen vom Bau einer Stadtmauer um die Oberstadt, wobei die südliche Burgmauer mit dem Bergfried ein Teil dieser Wehranlage wurde. In diesem engen, heute noch sichtbaren Oval entwickelte sich Steinau im 14. Jahrhundert weiter. Manche Häuser wurden direkt an und sogar auf die Stadtmauer gebaut. Trotzdem reichte das Areal bald nicht mehr aus: Vorstädte im Osten und Westen entstanden und erhielten bald nach 1400 ihre eigene, nahezu rechteckige Umwehrung, die an die alten Mauern der Oberstadt anstieß und die nun auch Schalen-, Rund- und Vierecktürme bekam. Besonders gefährdeten Abschnitten wurden niedrigere Mauern vorgelagert, sodass Zwingerbereiche entstanden. Diese mittelalterliche Befestigung hat sich weitgehend erhalten. Die fünf Tore aber, die die Zugänge in die Oberstadt und die Vorstädte bewachten, sind im 19. Jahrhundert abgebrochen worden, als der Verkehr zunahm und sich die Tore für immer größer werdende Fuhrwerke als zu eng erwiesen. Seit 1990 widmen sich die »Steinauer Mauerspechte« dem Erhalt der Wehranlage (2001 mit dem Deutschen Preis für Denkmalschutz ausgezeichnet).

Die Wehrmauern waren Teil einer weiter ausgreifenden Verteidigungsanlage. Noch heute sind in der Steinauer Gemarkung Reste einer Landwehr zu finden. Gräben, aufgeworfene Wälle und undurchdringliche Dornenhecken sollten ein freies Herumstreifen verhindern und Reisende und feindliche Horden zu bewachten Durchlässen lenken. In das System eingebunden waren vier **Warttürme** auf den Hängen: die Marborner, die Bellinger und die Ohlwarte, die erhalten bzw. rekonstruiert sind. Von der Seidenröther Warte kennt man nur den Standort (Nachbau geplant). Die Wächter der Warttürme konnten dem Türmer des Schlossbergfrieds Warnzeichen geben. Ein Wartenwanderweg um Steinau wird diese markanten Orte der Stadtbewachung erschließen.

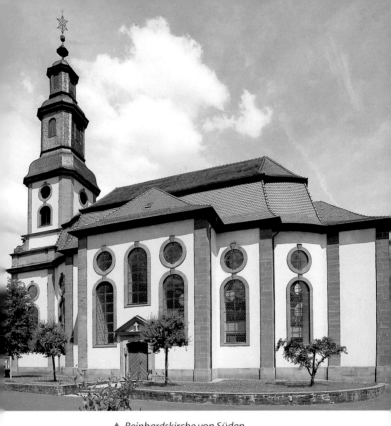

▲ *Reinhardskirche von Süden*

Die östliche Vorstadt

In der östlichen Vorstadt wurde 1724–31 die barocke **Reinhardskirche** unter Aufsicht und wohl auch nach Plänen des hanauischen Baudirektors Christian Ludwig Hermann errichtet. Sie diente der lutherischen Gemeinde, die sich nach dem Herrschaftsantritt der lutherischen Grafen von Hanau-Lichtenberg 1642 im oberen Kinzigtal entwickelt hatte. Der Hanauer Haupt-rezess von 1670 hatte zwar beide Konfessionen gleichgestellt, aber den

Steinauer Lutheranern einen eigenen Kirchenbau in der Oberstadt unter sagt. Ab 1695 nutzten sie die Hofstuben des Schlosses für Gottesdienste, bi endlich ein Grundstück in der östlichen Vorstadt gefunden wurde. Geförder wurde der Bau vom letzten Hanauer Grafen Johann Reinhard III., nach der die Kirche auch benannt ist. Sie ist eine der ältesten der »Reinhardskirche in der Grafschaft und hat nachhaltig auf andere evangelische Barockkirche gewirkt. Mit 700 Plätzen war sie für die Steinauer Gemeinde zu groß, doc hatte sie auch den Anspruch einer Hofkirche zu erfüllen.

Im Grundriss zeigt sich die Kirche als rechteckiger Saalbau, dessen Schmal seiten nach außen schwingen, aber von den Anbauten des Turmes in Westen und des Treppenhauses im Osten gleichsam eingefangen werde Hinzu kommen ein monumentaler dreiachsiger Risalit mit dem Hauptporta im Süden und ein (1962 wiederhergestellter) Sakristeianbau im Norden. All architektonischen Glieder des weiß verputzten Baukörpers sind aus rotem Sandstein gearbeitet: Sockel, Lisenen, Gesimse, Fensterrahmen und Portal ädikulen. Den Bauteilen gemeinsam ist eine prägnante vertikale Gliederung durch die Kantenlisenen und durch die enge Zuordnung hoher Rundbogen fenster und aufsitzender Kreisfenster. Bemerkenswert ist der reich gegliederte, mehrgeschossige Westturm.

Im Inneren folgt die Reinhardskirche dem evangelischen Typus der Quersaalkirche: An der nördlichen Langseite, dem Eingang gegenüber, befinden sich Altar und Kanzel. Die Querorientierung wird durch die Emporen im Westen, Süden und Osten noch verstärkt. Die Südempore schwingt über dem Eingang vor und nahm einst die Herrschaftsloge auf. Diese ist ebenso verloren gegangen wie die vergitterten Gestühle der Hofgesellschaft und der Honoratioren der Stadt. Geblieben sind die konkav und konvex schwingenden Emporenbrüstungen auf schlanken Holzsäulen sowie der geschweifte Korpus und der reich profilierte Schalldeckel der Barockkanzel. Mehrfach waren Renovierungen notwendig, vor allem 1962 – 65, nachdem die Kirche im Zweiten Weltkrieg als Heereslager genutzt und durch Artilleriebeschuss beschädigt worden war.

Als lutherisches Pfarrhaus konnte im 18. Jahrhundert in Kirchennähe eines der schönsten alten Anwesen Steinaus erworben werden: das **Welsberghaus** (Ziegelgasse 3, heute Privatbesitz). Errichtet um 1557 von den Herren von Hutten, ging es später in den Besitz der Familie von Welsberg über, die

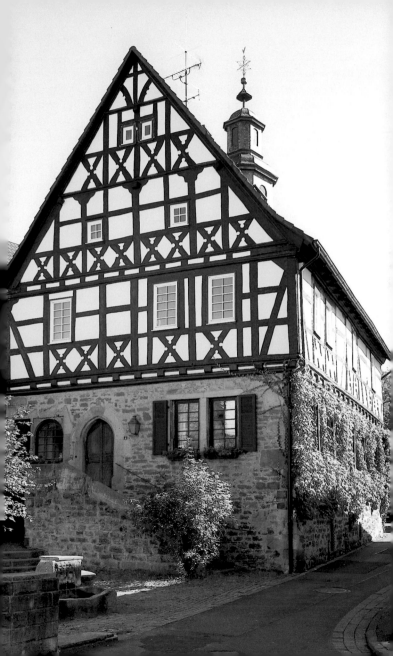

nach 1577 zwei Amtmänner stellte und durch eine Stiftung für Arme und Kranke in Steinau segensreich wirkte. Das hohe steinerne Untergeschoss trägt auf leicht vorspringenden Balkenköpfen ein schönes Fachwerk, das durch seine Reihen genaster Andreaskreuze besticht. Die Eckständer sind als halbe »Hessische Männer« versteift. Das schlichte, verputzte Nebenhaus gehörte zur Stiftung »Welsbergsche Pflege« (Ziegelgasse 1). Von hier führt der Mühlgraben zur ehemaligen, um 1610 in Welsberg-Besitz befindlichen **Walk- und Mahlmühle** (Brüder-Grimm-Str. 28). Erhalten blieb ein Getreidemahlwerk, das zu besonderen Anlässen in Betrieb gesetzt wird.

Am Anfang der Brüder-Grimm-Straße fand früher ein Bauernmarkt, der **Säumarkt**, statt. Seit 2000 erinnert hieran ein Brunnen mit Bauernpaar und Schweinen (ausgeführt von Peter Klassen, Plettenberg). An der Stelle eines neuen Fachwerkhauses stand einst die »**Alte Kellerei**« (Brückentor 7), wohl Wohnhaus und Sitz des herrschaftlichen Kellers (Wirtschaftsverwalters). Einen Teil des Anwesens erwarb die Witwe Dorothea Grimm und wohnte hier einige Jahre mit ihren Kindern. In der **Meistergasse** gegenüber lebte früher der Henker und Abdecker der Stadt, der »Meister« genannt wurde.

Außerhalb der alten Stadtmauern

Schon außerhalb der Stadt gründete im 19. Jahrhundert Wilhelm Romeiser eine Holzhandlung und die **Wagenfabrik Romeiser**, in der einst weit bekannte Kutschen und Autokarosserieteile gefertigt wurden. Die imposanten historistischen Fachwerkbauten, Bellinger Tor 14 – 18, zeichnen sich durch die symmetrische, dekorative Anordnung gekreuzter Streben und abgerundeter Brüstungsfelder sowie Türmchen und zahlreiche Giebel aus. Erst seit Ende des Ersten Weltkrieges entstand vor der südlichen Stadtmauer ein neues Wohngebiet an der Schloss- und Bergstraße.

Weiter westlich, an der Ringstraße, wurde 1963/64 die katholische Kirche **St. Paulus** errichtet, die mit einem 24 m hohen, freistehenden Glockenturm im Stadtbild einen weiteren Akzent setzt (Architekt: Josef Kühnel, Steinau). Der außen nüchtern wirkende Bau überrascht innen mit schlanken, kreuzförmigen Eisenstützen und Fensterbändern aus unregelmäßigen, farbigen Scheiben. Künstlerische Bedeutung kommt der Pauluskirche seit der Bausanierung 1990 zu: Michael Mohr (* 1964) gestaltete die Chorwand neu und

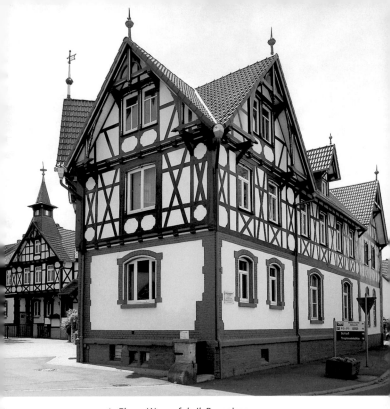

▲ *Ehem. Wagenfabrik Romeiser*

bestimmte die Farbfassung des Kirchenraums. Einzubeziehen waren Altar-
und Tabernakelblock aus rotem Marmor sowie ein großes Holzkruzifix des
Bildhauers Harold Winter (1887–1969) von 1938. Mohr griff die Farbtöne Gelb
und Grau der Fenster auf und schuf in lasierender Malweise auf einem Kel-
lenputz wolkige, scheinbar in sich bewegte Farbfelder. Sehenswert sind fer-
ner in den Seitenschiffen die kleinen Tafeln eines Kreuzwegs, ein Frühwerk
des Malers Eberhard Schlotter (*1921), und die Statuen einer Maria Immacu-
lata und einer kleinen hl. Katharina.

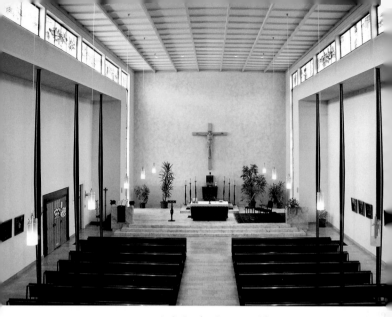

▲ *St. Paulus, Innenansicht*

Im 19. Jahrhundert begann sich Steinau vor der westlichen Vorstadt in Richtung Friedhof auszudehnen und damit das Areal eines im Dreißigjährigen Krieg wüst gewordenen Dorfes zu bebauen. Auf dem Friedhof vor der Stadt, der seit 1541 belegt wird, steht die **Welsbergkapelle**, 1616 errichtet über dem Grab des Amtmanns Caspar Rudolf von Welsberg († 1614). Die Inschrifttafel des volutenreichen Epitaphs mit Büste und Ahnenwappen erzählt von seinen Stiftungen für die Armen und Kranken. Die Kapelle diente fortan den Leichenpredigten (1957/58 erweitert). Vor ihr wurde der Großvater der Brüder Grimm, der Pfarrer Friedrich Grimm, 1777 bestattet (Grabstein heute in der Katharinenkirche).

Seit 1868 verläuft am Hang jenseits der Kinzig die Eisenbahnlinie. Auch Steinau erhielt damals einen **Bahnhof** in neuromanischen Formen mit Lisenen und rundbogigen Öffnungen und Friesen. Er wurde nicht nur zum Ausgangspunkt eines neuen Wohnviertels, sondern auch eines Gewerbegebietes. Hier fand Max Wolf 1929/30 für seine aufblühende **Dreiturm-Seifen-**

brik einen neuen Standort mit Gleisanschluss. Die Entwürfe des Architekten Friedrich Meusert orientierten sich offenkundig an Walter Gropius' Plänen für das Dessauer Bauhaus. Backstein- und Fensterbänder im Wechsel gliedern die Außenfronten, wobei die Fensterbänder von schmalen Backsteinpfosten rhythmisiert werden. Wenige Fenster haben ihre alte kleine Scheibenteilung bewahrt. Einen vertikalen Akzent setzt der Treppenturm. Der Verwaltungstrakt, dessen südliches Ende abgerundet ist, überbaut die Werkszufahrt. Im Zweiten Weltkrieg wurde die Fabrik bis auf die Außenmauern zerstört. Nachdem die enteignete jüdische Fabrikantenfamilie 1948 das Werk zurückerhalten hatte, wurde es wieder aufgebaut und erweitert.

Im Stadtgebiet im Spessart und Vogelsberg

1970–74 wurden einige **Dörfer** in das Steinauer Stadtgebiet eingemeindet. Im Spessart sind dies Seidenroth, Bellings und Marjoß, wovon nur Seidenroth von jeher mit Steinau verbunden war. Marjoß' Kirche mit mächtigem Chorturm entstammt dem 15. Jahrhundert, wurde aber im Barock neu ausgestattet. An der Straße von Steinau nach Marjoß lag ehemals ein herrschaftlicher Wirtschaftshof, der Thalhof. Heute dehnt sich hier der große »Erlebnispark Steinau« aus. Im Vogelsberg liegen Marborn (Kirche 1898, alte Bauernhäuser), Hintersteinau (Kirche 1884–86 erneuert, Orgel 1886, Turm noch 16. Jahrhundert), Ulmbach (Kirche 1829 geweiht, interessante Ausstattung), Sarrod, Rebsdorf, Rabenstein, Ürzell (900 erstmals erwähnt), Neustall und Klesberg. Gerade in den letztgenannten Orten saßen einst die Ritter von Mörle, die bisweilen als Burgmannen den Hanauer Grafen dienstbar waren, meist aber in Fehde mit ihnen lagen. In Sarrod hatten sie ein festes Haus, in Ürzell eine Wasserburg (Reste erhalten). 1486 stiftete Kunigunde von Mörle die Kapelle zu Klesberg.

Unweit der Stadt Steinau ist in den Ausläufern des Vogelsberges ein besonderes Naturdenkmal zu bewundern: die **Teufelshöhle**, die einzige Tropfsteinhöhle Hessens. Im unteren Muschelkalk haben sich vor etwa 2,5 Mio. Jahren Hohlräume gebildet, in denen sich später hängende und stehende Tropfsteine entwickelten. Sehenswert sind die Hohlräume »Dom« (Durchmesser 11 m, Höhe heute 16 m) und »Kapelle« mit schleierförmigen Tropfsteingebilden sowie ein Stalagmit in Form eines Bienenkorbs.

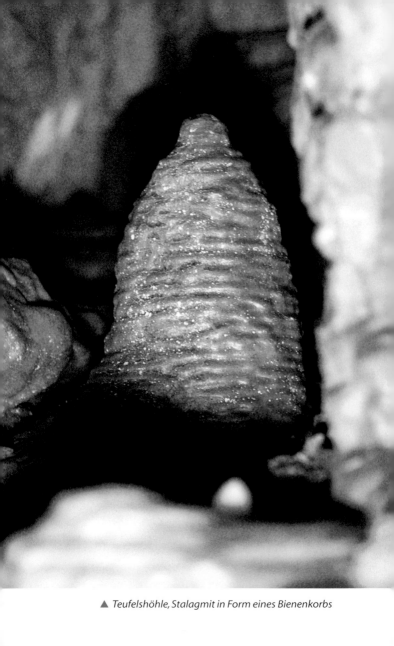

▲ *Teufelshöhle, Stalagmit in Form eines Bienenkorbs*

Literatur

nst Hartmann, Geschichte der Stadt und des Amtes Steinau a. d. Straße, 3 Bde., Steinau 1971 – 77.

isabeth Heil, Stadt Steinau an der Straße – Nachdenken über Geschichte und Gestalt eines Stadtraumes, in: Unsere Heimat Bd. 21, Schlüchtern 2005, S. 26 – 39.

isabeth Heil, Schloss Steinau, Regensburg 2001.

nst Hartmann, Festschrift zum 250. Jahr-Jubiläum der Reinhardskirche und zum 500. Jahr-Jubiläum der Katharinenkirche zu Steinau an der Straße, Steinau 1981.

arl Heinz Doll, Die Katharinenkirche zu Steinau an der Straße. Baugeschichtliche Untersuchungen und Grabungen in den Jahren 1977/78, Wiesbaden 1986.

ge Wolf, Christian Ludwig Hermann – Baudirektor am Hanauer Hof, in: Hanauer Geschichtsblätter Bd. 30, 1988, S. 445 – 555

usso Diekamp, Das Chorwandbild von Michael Mohr in der katholischen Pfarrkirche Sankt Paulus zu Steinau an der Straße, in: Das Münster Jg. 48, 1995, S. 44 – 46.

teinau an der Straße

undesland Hessen
Main-Kinzig-Kreis

tadtverwaltung:
rüder-Grimm-Str. 47, 36396 Steinau an der Straße

erkehrsbüro:
rüder-Grimm-Str. 70, 36396 Steinau an der Straße

ufnahmen: Foto Merz, Steinau an der Straße (© Stadt Steinau).
Seite 14, 20: © 2005 Brüder Grimm-Museum, Kassel
ruck: Carl Kaestner GmbH, Steinau an der Straße

itelbild: *Steinaus Oberstadt um den »Kumpen«*
Rückseite: *Stadtplan der Oberstadt und der Vorstädte (gez. von A. Gogler)*

DKV-KUNSTFÜHRER NR. 630/5
Erste Auflage · ISBN 3-422-02002-0
© Deutscher Kunstverlag GmbH München Berlin
Nymphenburger Straße 84 · 80636 München
Tel. 089/121516-22 · Fax 089/121516-16

Steinau an der Straße · Stadtplan

1 Schloss
2 Marstall (Marionettentheater)
3 Katharinenkirche
4 Rathaus
5 Amtshof (Brüder Grimm-Haus, Museum Steinau)
6 Reinhardskirche
7 Romeiser-Häuser
8 St. Paulus
9 Friedhof
10 Bahnhof
11 Teufelshöhle

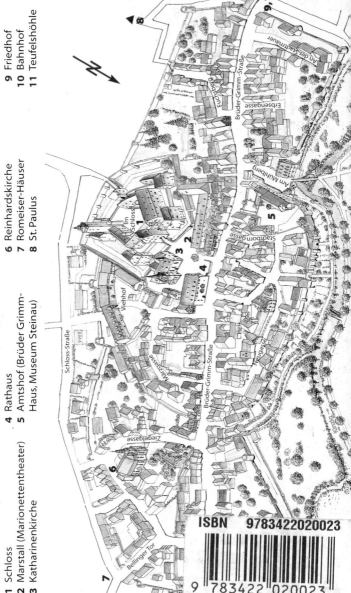

ISBN 9783422020023

9 783422 020023